保育で！ 親子で！

手形アートのかわいい製作

やまざき さちえ 宇田川 一美

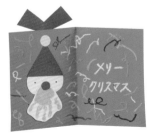

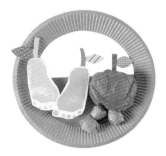

チャイルド本社

はじめに

　突然ですが、あなたはお子さんの手形や足形を、まじまじと見つめたことはありますか？

　子育て中の方なら、赤ちゃんが生まれたときに、産婦人科で手形や足形をとってもらったことがあるかもしれません。園や学校でいつもお子さんを見守っている方なら、お誕生日記念や日々の製作で、手形や足形をとったことがあるかもしれません。

　その手形や足形をじっくり眺めてみてください。同じお子さんでも、手形や足形をとる時期が1年変わると、その質感や大きさはまったく違います。同い年のお子さんでも、手形や足形のサイズ感はもちろん、指や手のひらの形まで本当にばらばらです。

　手形や足形をとる際の色選びひとつとっても、手形や足形をとるしぐさひとつとっても、個性が爆発している、それが手形と足形です。

　手形や足形をとるときのどきどき。

　アートを作りあげていく楽しさ。

　完成した瞬間の達成感。

　作品を部屋や教室に飾る喜び。

　プレゼントした相手の表情を見るときのわくわく。

　手形アートを通じて、そんな気持ちをたくさん味わってください。そして、手形アートにたくさん親しんでください。お子さんにとっても、保育者のみなさんにとっても、手形アートが日々の暮らしに寄り添い、笑顔の源となる、そんな存在になってくれたらうれしいです。

　彩り豊かでかわいい、手形アートの世界にようこそ！

やまざき さちえ

　子どもの成長のなかでの思い出をとどめておきたくて、紙にスタンプした子どもの小さなおてて・あんよは、わたしにとって大切な記念品です。

　この、紙にスタンプした小さな手形・足形はもちろんそれだけでもじゅうぶん愛らしいのですが、かわいらしさをもっと楽しみたくて「立体にしてかざったり、おもちゃにして遊んだり、子どもと一緒に楽しめたら、もっと世界が広がりそう！」と、思ったのです。

　季節の行事やイベントと合わせたり、身の回りにある手に入りやすい素材の使い方を工夫したり、おもしろい動きを組み合わせてみたら、こんなにたくさんの作品が生まれました。

　春、ふわふわの柔らかな素材や明るいカラーリング、かわいらしいモチーフや優しく揺れる動きの製作で、１年のはじまりをよろこびあい…。

　夏、うつりかわる季節の変化を感じながら、自然や生き物たちからたくさんインスピレーションをもらって、さまざまな素材に触れ…。

　秋、観察や発見の驚きをかたちにするおもしろさや、ディスプレイすることでアート性や空間演出の楽しさを感じ…。

　冬、クリスマスや日本の伝統的な行事を、ものづくりを通して味わい、まわりの人たちと触れ合い、わかちあい…。

　子どもたちが自分の作った製作でお友だちやおうちの方とお話遊びができたり、シーズンごとに飾って目で見て楽しんだり…そんな日常のなかにある季節の小さなよろこびがさらに増えることを願っています。

　かわいい子どもの手形や足形が彩る、季節の新しい製作を楽しんでいただけるとうれしいです。

宇田川 一美

もくじ

はる SPRING

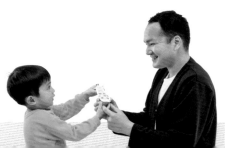

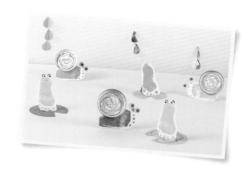

なつ　SUMMER

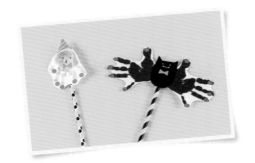

あき AUTUMN

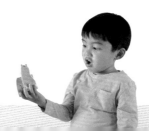

ふゆ WINTER

手形アートのきほん

手形アートを楽しむために、必要な物や注意点、手形をとるときのポイントについてご紹介します。

塗料の選び方

おすすめはスタンプインクですが、水彩用絵の具を使ってもOK。

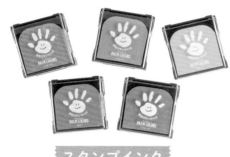

スタンプインク

手形や足形を紙に押すための専用のスタンプパッド。インクは肌にやさしく、水洗いやぬれたティッシュ等で簡単に洗い落とすことができます。

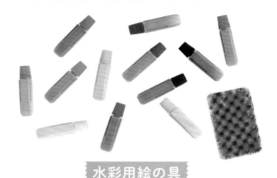

水彩用絵の具

絵の具をといて手に塗ったり、スポンジに絵の具を含ませてスタンプのように手につける方法も。水分が多いと紙が乾いたときよれやすいので注意が必要です。

手形（足形）のとり方

❶ インクをつける

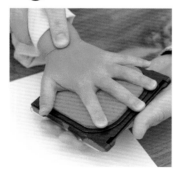

子どもに手形をとることを伝え、インクを手にまんべんなくつけていきます。手形・足形ともに、左右どちらでも作ることができます。

❷ 手形を押す

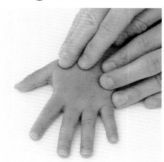

紙につけた手の上から、保育者が優しく手を重ね、子どもの指先や手のひらが紙に密着するようにします。

❸ 乾いたかを確認する

手形が乾いたか確認して、周りを切り取ったり顔を描いたりシールを貼ったりして、オリジナルの手形アート作品を作っていきましょう。

ポイント❶　子どもがイメージをもてるような言葉かけを

手や足に塗料がつくことを嫌がる子どももいるかもしれません。インクや絵の具を突然手や足につけるようなことはせず、どんなに小さな子どもでも、これからなにをするのかていねいに伝えることが必要です。嫌がる子どもには無理強いをせず、他の子どもが遊んでいる様子を見せるなどして、少しずつ慣れ、楽しむことを大切にしてください。

ポイント❷　マステやお花紙を使って作品にアクセントを

カラフルなマスキングテープや毛糸、お花紙などを作品に加えることで、手形アートのおしゃれ度やかわいさがよりアップします。

マスキングテープや紙ストロー

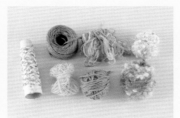
ひもや毛糸

お花紙

！ 手形アートを作るときの注意点

●子どもが塗料を舐めたり口に入れたりしないように注意してください。
●塗料が目に入ったときは、**すぐに大量の水で洗い流し、医師の診察を受けてください。**
●万一、手や足にかゆみが出たり、赤くなったりする症状が現れた場合は**直ちに遊びをやめて、せっけんで洗い流してください。**かゆみがひかない場合は、**医師の診察を受ける**ようにしてください。

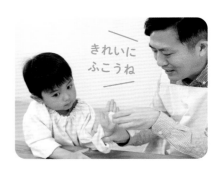

手形アートの特長

手形アートの魅力を知って、製作をより楽しんでください♪

成長の記録がかわいい作品に

日々成長する子どもの、
今しかない瞬間を記録しながら
かわいい作品として残すことができます。

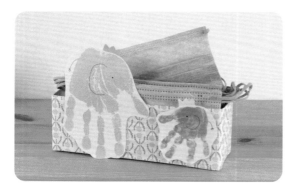

プレゼントにぴったり☆

子どもの成長をすてきな作品として残せるので、
プレゼントにしても
喜んでもらえます。

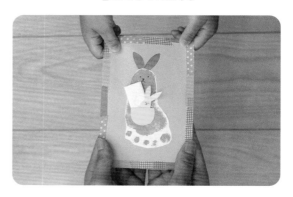

子どもの個性が出る

同じ手形や足形はとれないため、
一人ひとりの子どもの個性が自然に出るのも
手形アートの魅力！

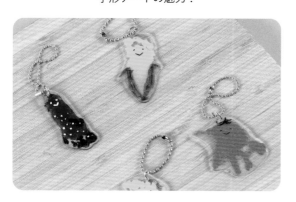

型紙がなくてもOK！

子どもの手形や足形が主役なので、
型紙いらずで簡単にかわいい作品を
作ることができます。

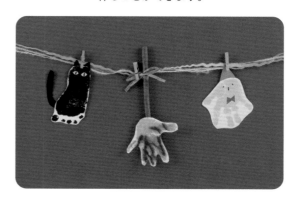

はる

SPRING

ちょうちょうモビール

手形のちょうちょうがひらひらと優雅に舞うモビール。
木の枝を使ってナチュラル感アップ！

材料

紙ストロー、飾り糸、モール、丸シール、木の枝

作り方

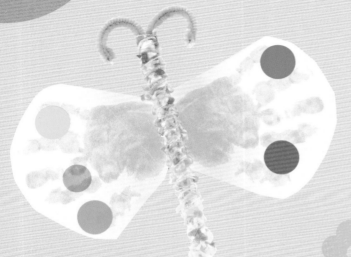

紙ストローに
飾り糸を巻き
モールをさして
テープで
固定する

手形を2枚貼り合わせ、
中心にストローのパーツを
貼る

画用紙

貼る

丸シール

手形

モールは先を丸めておきましょう。

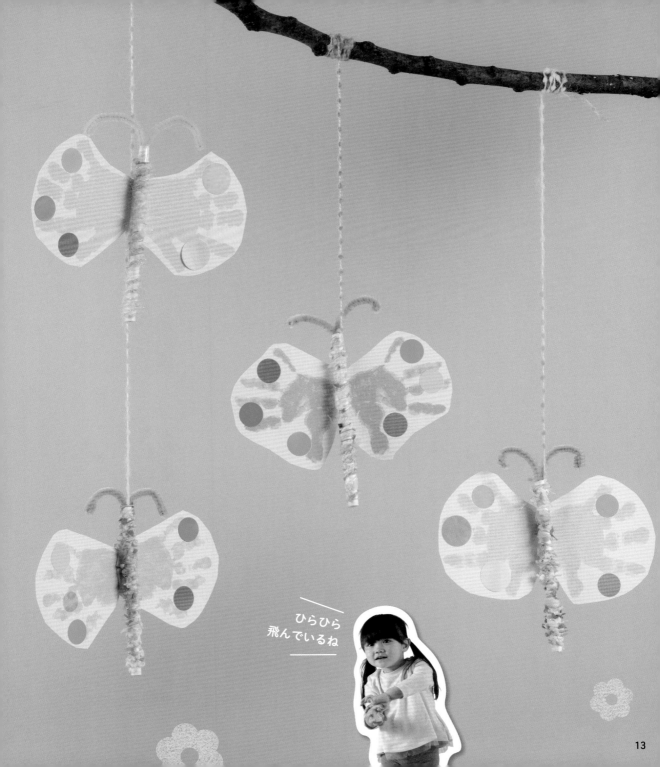

ひらひら
飛んでいるね

13

ゆらゆらひよこ

かわいい手形がひよこの羽にピッタリ!
みんなで集まって遊んでいるのかな?
ゆらゆら揺れる動きも楽しめます。

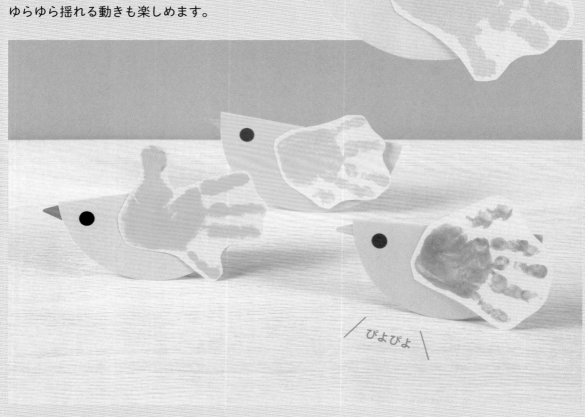

ぴよぴよ

材料

画用紙、丸シール

作り方

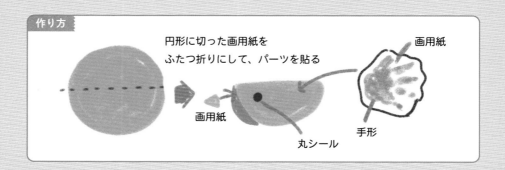

円形に切った画用紙を
ふたつ折りにして、パーツを貼る

画用紙

画用紙

丸シール

手形

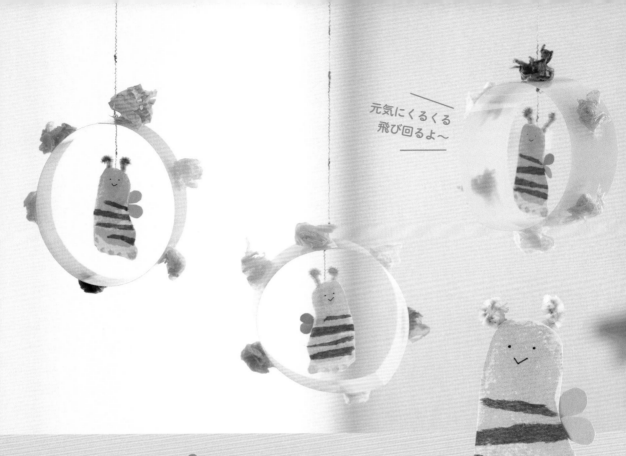

元気にくるくる
飛び回るよ〜

はちのスプリングガーランド

くるくると回るキュートなはちに、子どもも大人も笑顔に
なる作品です。クリアファイルの透け感もすてき！

材料

クリアファイル、
お花紙、飾り糸、
モール、画用紙

作り方

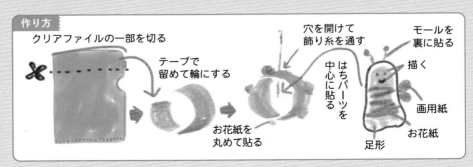

クリアファイルの一部を切る

テープで
留めて輪にする

お花紙を
丸めて貼る

穴を開けて
飾り糸を通す

はちパーツを
中心に貼る

モールを
裏に貼る

描く

画用紙

お花紙

足形

モールは先を丸めておきましょう。

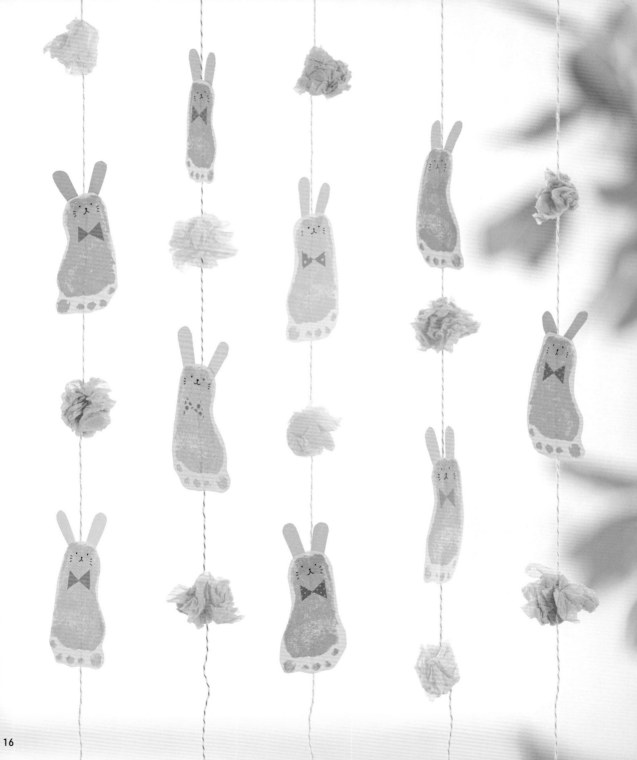

イースターうさぎの
つるし飾り

イースターのシンボルであるうさぎが、お部屋に春を呼びます。ぎゅっと握ったお花紙は卵に見立てて。

うさぎさんと
いっしょに飾るよ！

材料

画用紙、お花紙、
マスキングテープ、
飾り糸

作り方

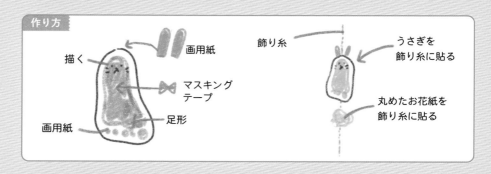

画用紙

描く

マスキング
テープ

画用紙

足形

飾り糸

うさぎを
飾り糸に貼る

丸めたお花紙を
飾り糸に貼る

こいのぼりの
置き飾り

大空を泳ぐかわいい足形こいのぼり。自立式なのでどこにでも置いて飾ることができます。

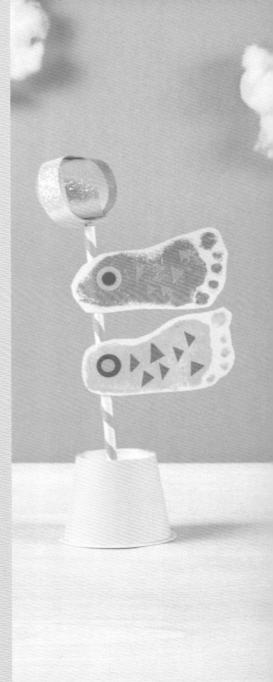

材料

紙ストロー、マスキングテープ、丸シール、オーロラ折り紙、
つまようじ、空き容器、画用紙

作り方

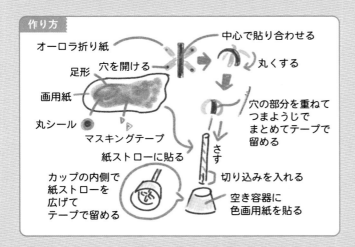

オーロラ折り紙 — 穴を開ける → 中心で貼り合わせる → 丸くする

足形
画用紙
丸シール
マスキングテープ

紙ストローに貼る → さす

穴の部分を重ねてつまようじでまとめてテープで留める

切り込みを入れる

カップの内側で紙ストローを広げてテープで留める

空き容器に色画用紙を貼る

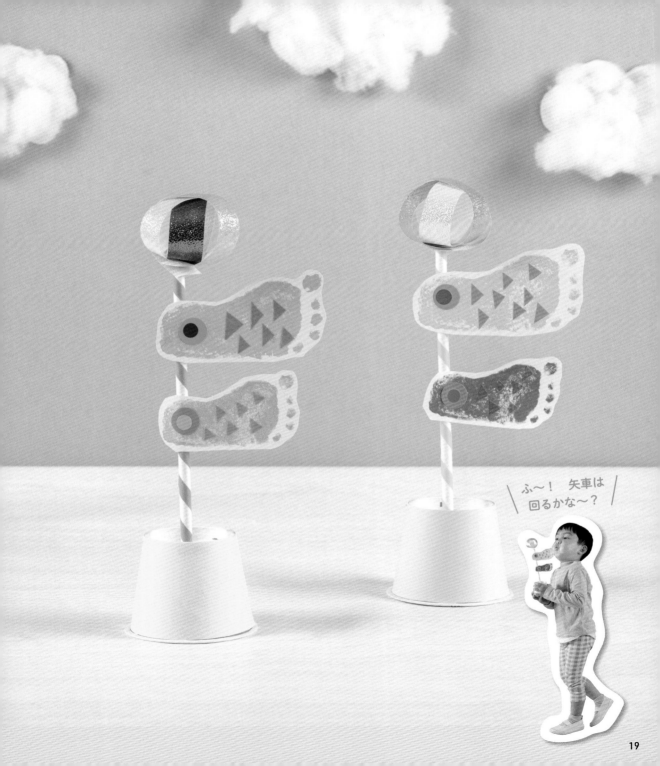

ふ～！ 矢車は
回るかな～？

カンガルーの
メッセージカード

ポケットの中には小さなカンガルー。いっしょに秘密
のお手紙も添えてプレゼントできます♪

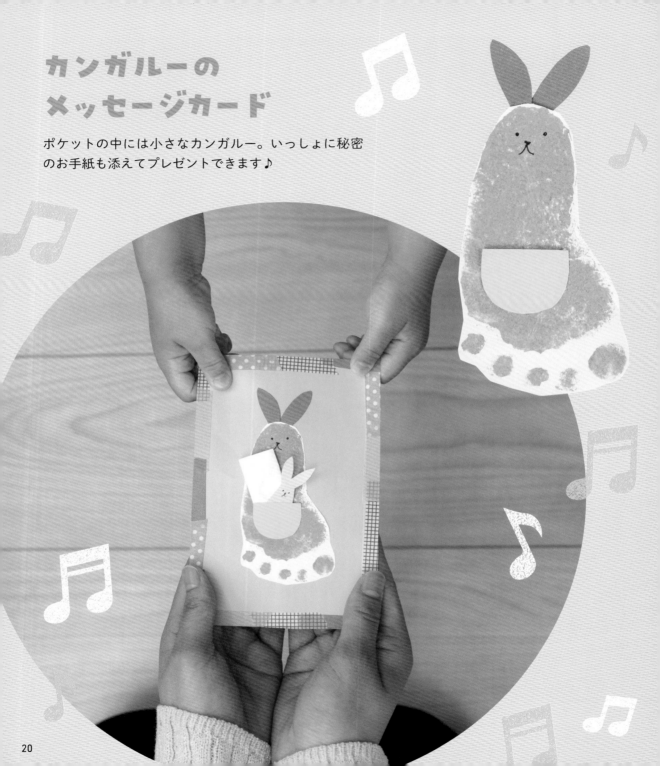

ポケットの中に
手紙を入れてプレゼント！

♪

\ありがとう！ /

材料

画用紙、マスキングテープ

\ どうぞ！ /

作り方

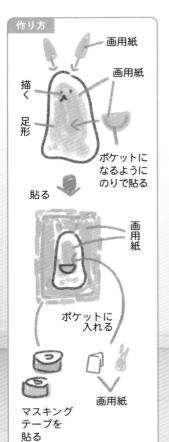

画用紙

画用紙

描く

足形

ポケットに
なるように
のりで貼る

貼る

画用紙

ポケットに
入れる

画用紙

マスキング
テープを
貼る

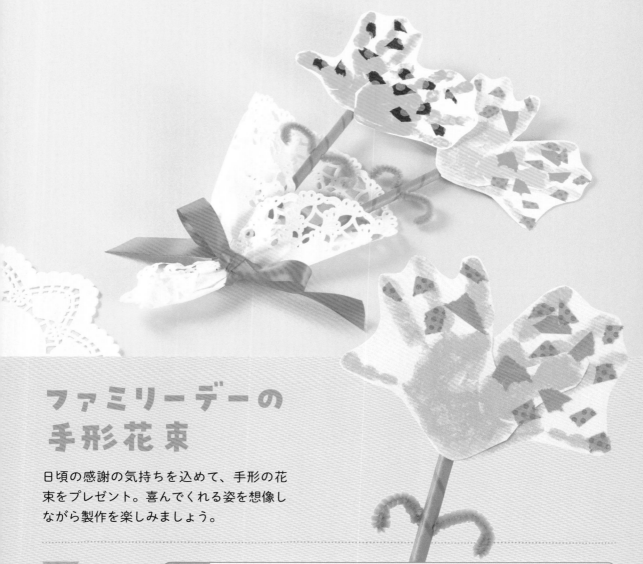

ファミリーデーの
手形花束

日頃の感謝の気持ちを込めて、手形の花
束をプレゼント。喜んでくれる姿を想像し
ながら製作を楽しみましょう。

材料

画用紙、
レースペーパー、
紙ストロー、
マスキングテープ、
モール、リボン

作り方

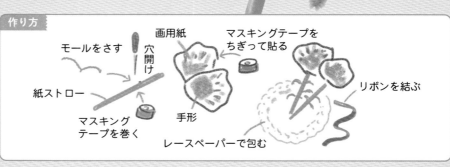

モールをさす　穴開け　画用紙　マスキングテープを
ちぎって貼る

紙ストロー

マスキング
テープを巻く　手形　リボンを結ぶ

レースペーパーで包む

モールは先を丸めておきましょう。

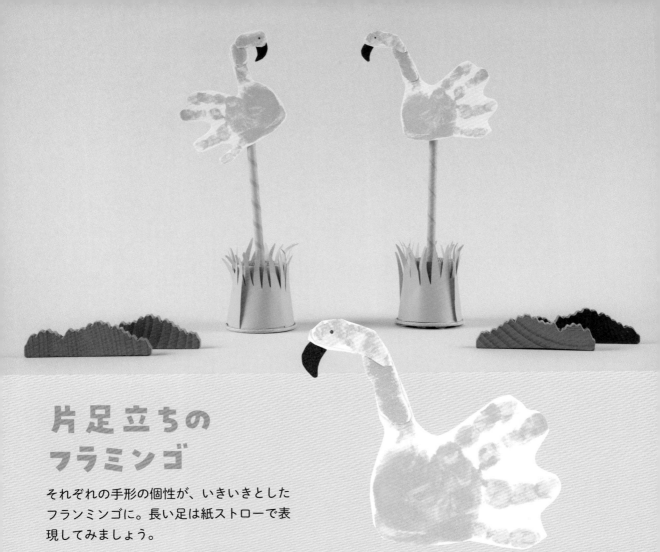

片足立ちの フラミンゴ

それぞれの手形の個性が、いきいきとした
フランミンゴに。長い足は紙ストローで表
現してみましょう。

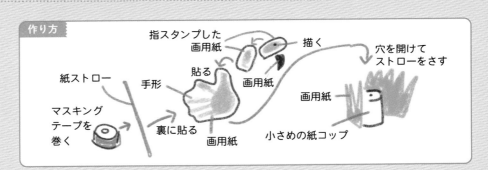

材料

紙ストロー、
マスキングテープ、
小さめの紙コップ、
画用紙

作り方

紙ストロー

マスキング
テープを
巻く

手形

裏に貼る

画用紙

指スタンプした
画用紙

貼る

画用紙

描く

穴を開けて
ストローをさす

画用紙

小さめの紙コップ

おひなさまの
飾れるカード

柄入り折り紙の着物を着て、仲よく並んだ
おひなさまを作ってみましょう。

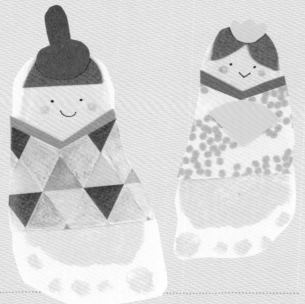

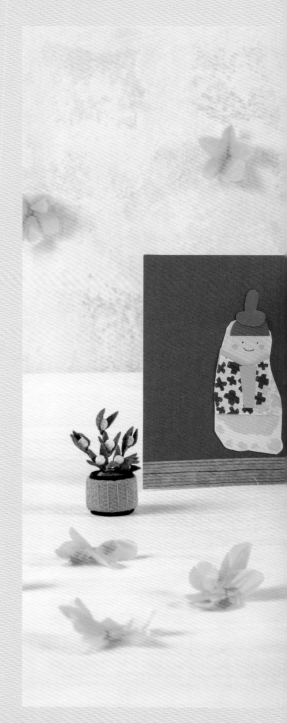

材料

画用紙、マスキングテープ、柄入り折り紙

作り方

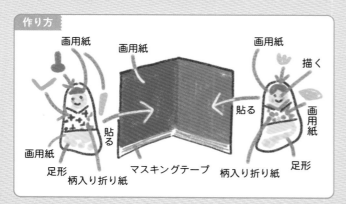

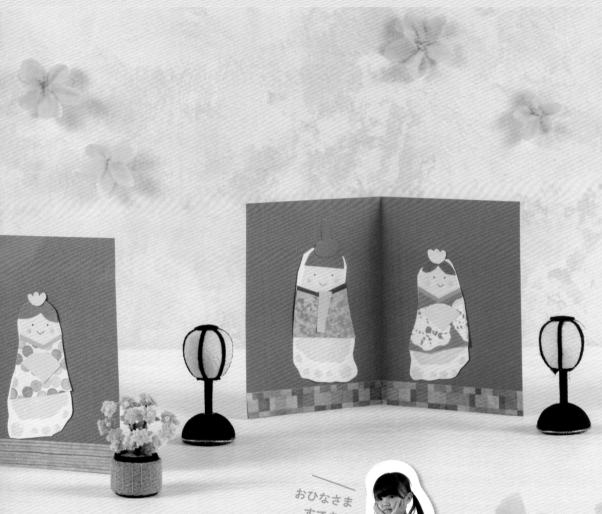

おひなさま
すてき☆

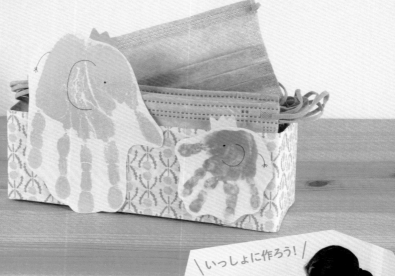

\いっしょに作ろう！/

親子ぞうの小物入れ

大人の手と子どもの手の大きさの違いを楽しみながら、
親子ぞう付きの小物入れを作ってみましょう。

材料

紙パック、包装紙、
画用紙

作り方

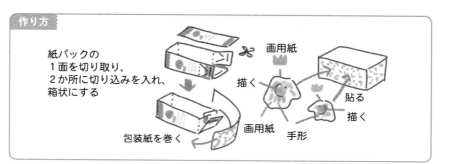

紙パックの
1面を切り取り、
2か所に切り込みを入れ、
箱状にする

画用紙

描く

包装紙を巻く

画用紙

手形

描く

貼る

26

なつ

SUMMER

かえるとかたつむりの
雨の日さんぽ

雨の日も楽しそうなかえるとかたつむり。かたつむりの
殻はアイスのふたを使って立体感を出してみましょう。

材料

画用紙、クレヨン、アイスのふた、丸シール

作り方

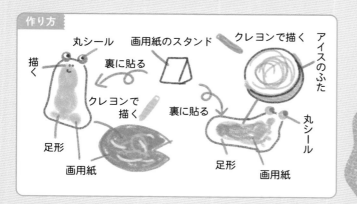

丸シール　画用紙のスタンド　クレヨンで描く　アイスのふた

描く　裏に貼る

クレヨンで描く　裏に貼る　丸シール

足形　画用紙　足形　画用紙

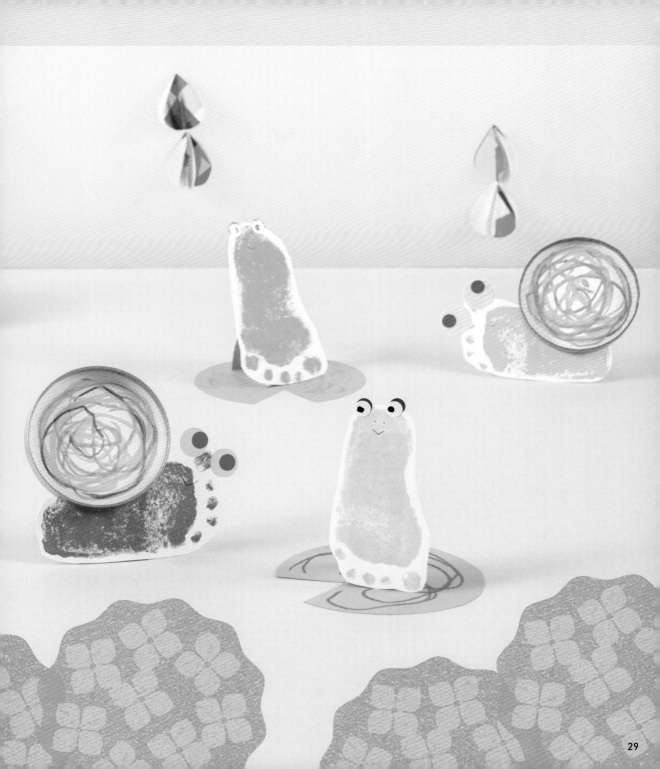

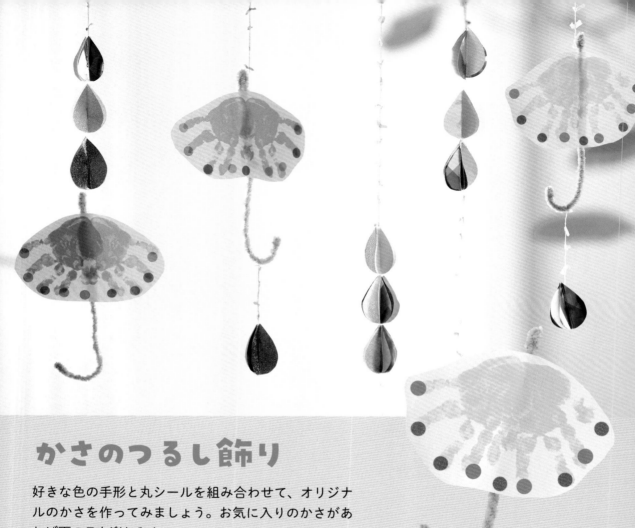

かさのつるし飾り

好きな色の手形と丸シールを組み合わせて、オリジナルのかさを作ってみましょう。お気に入りのかさがあれば雨の日も楽しみ！

材料

画用紙、モール、
丸シール、
オーロラ折り紙、
ホイル折り紙、
飾り糸

作り方

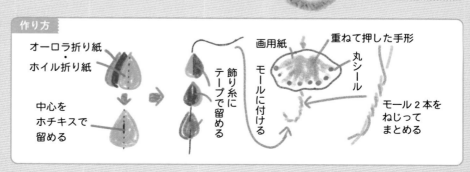

オーロラ折り紙・
ホイル折り紙

中心を
ホチキスで
留める

飾り糸に
テープで
留める

画用紙

重ねて押した手形

丸シール

モールに付ける

モール2本を
ねじって
まとめる

モールは先に丸めておきましょう。

動く！
くるまのおもちゃ

作ったあともたっぷり遊べる、足形くるま
のおもちゃ。タイヤがくるくる動きます。

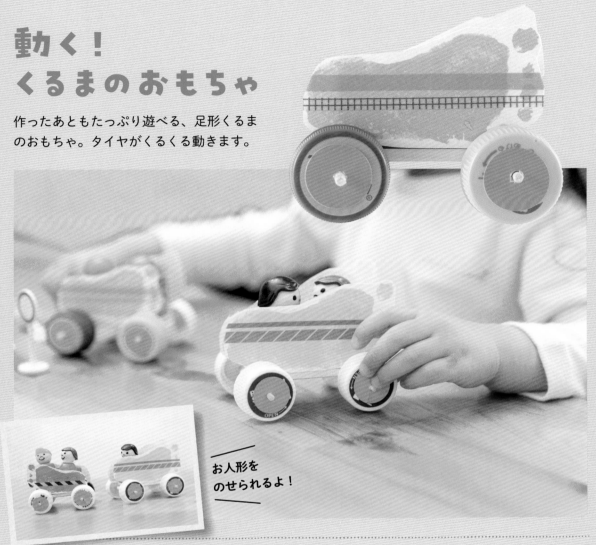

お人形を
のせられるよ！

材料

空き箱、画用紙、
ペットボトルのふた、
紙ストロー、丸シール、
竹ひご、
マスキングテープ

作り方

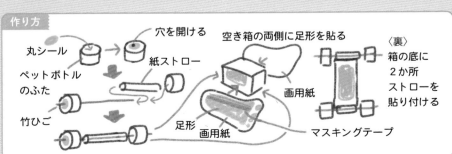

丸シール
穴を開ける
ペットボトル
のふた
紙ストロー
竹ひご
足形
画用紙
空き箱の両側に足形を貼る
画用紙
マスキングテープ
〈裏〉
箱の底に
2か所
ストローを
貼り付ける

きりんの
ペン立て

ちぎったお花紙できりんの模様
を表現します。

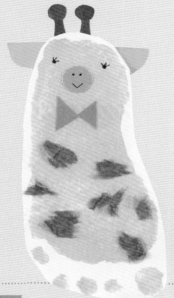

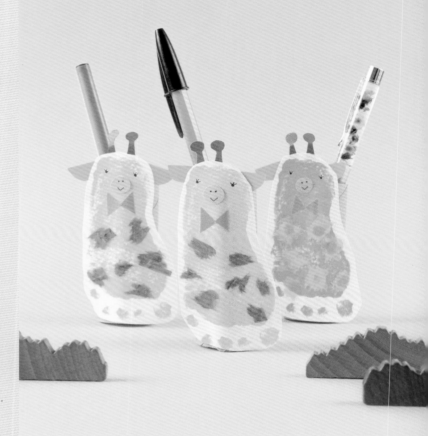

材料

画用紙、ラップの芯、お花紙、
マスキングテープ、木粉粘土

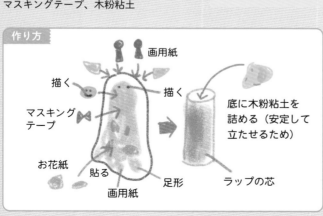

作り方

画用紙

描く

描く

マスキング
テープ

底に木粉粘土を
詰める（安定して
立たせるため）

お花紙

貼る

足形

画用紙

ラップの芯

ファミリーデーの
プレゼントに！

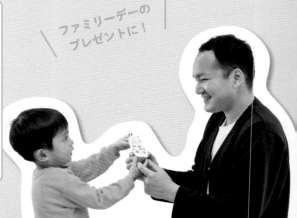

32

ひまわりの置き飾り

お部屋がパッと明るくなる、太陽のような手形ひまわり。リボンも添えればプレゼントにもぴったりです☆

材料

画用紙、お花紙、
紙ストロー、
マスキングテープ、
リボン、紙コップ

作り方

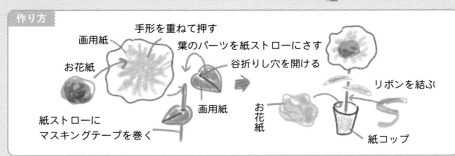

手形を重ねて押す
画用紙
お花紙
紙ストローに
マスキングテープを巻く
葉のパーツを紙ストローにさす
谷折りし穴を開ける
画用紙
リボンを結ぶ
お花紙
紙コップ

たなばたの笹飾り壁面

手形を笹の葉に見立て、たなばたの笹飾りに加えてみましょう。キラキラのオーロラテープも一緒に飾って華やかさアップ！

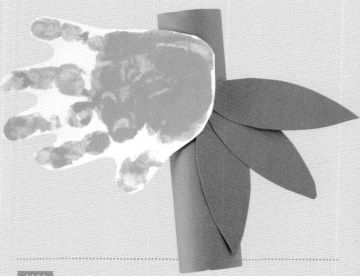

材料

画用紙、柄入り折り紙、オーロラテープ

作り方

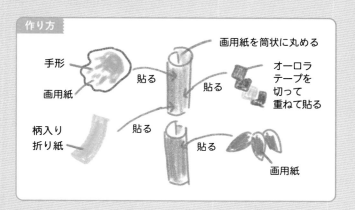

手形
画用紙
貼る
画用紙を筒状に丸める
貼る
オーロラテープを切って重ねて貼る
柄入り折り紙
貼る
貼る
画用紙

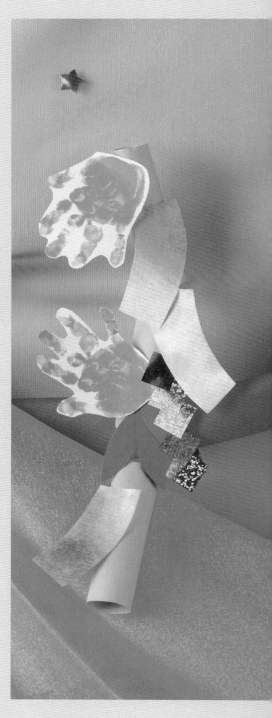

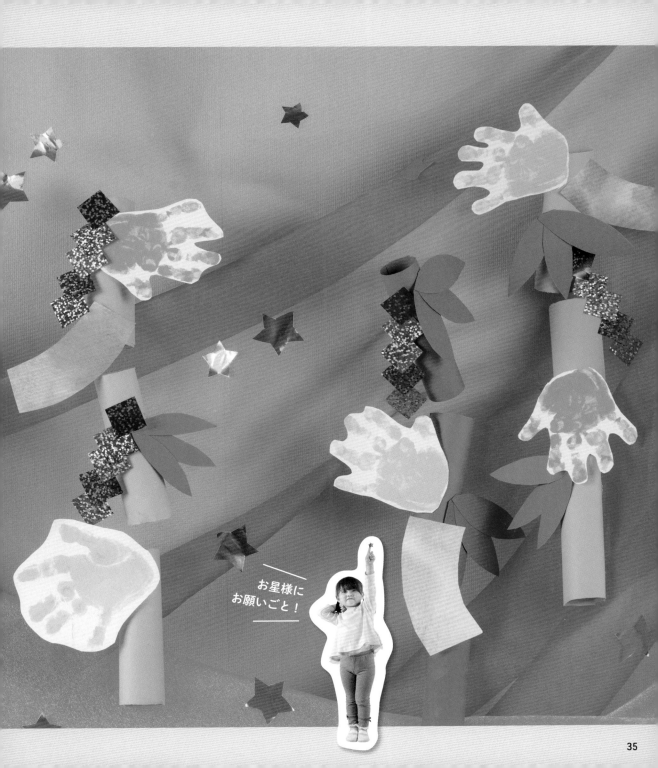

お星様に
お願いごと！

さかなのうちわ

海の中で泳ぐさかなをイメージし
た、涼やかなオリジナルうちわ。
暑い夏に大活躍です！

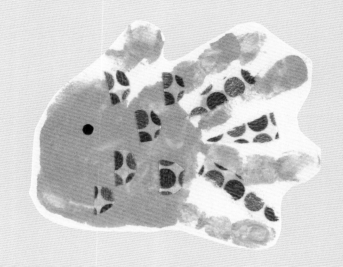

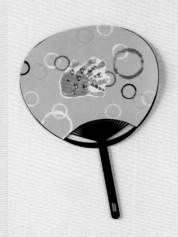

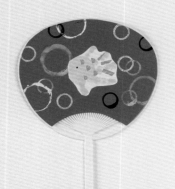

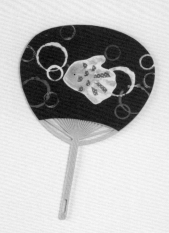

材料

うちわ、画用紙、
紙コップ、ゼリーカップ、
絵の具、
マスキングテープ

作り方

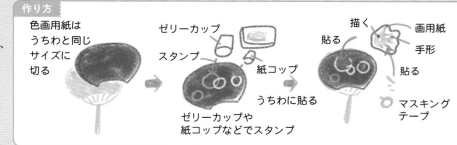

色画用紙は
うちわと同じ
サイズに
切る

ゼリーカップ

スタンプ

紙コップ

ゼリーカップや
紙コップなどでスタンプ

うちわに貼る

描く

貼る

画用紙

手形

貼る

マスキング
テープ

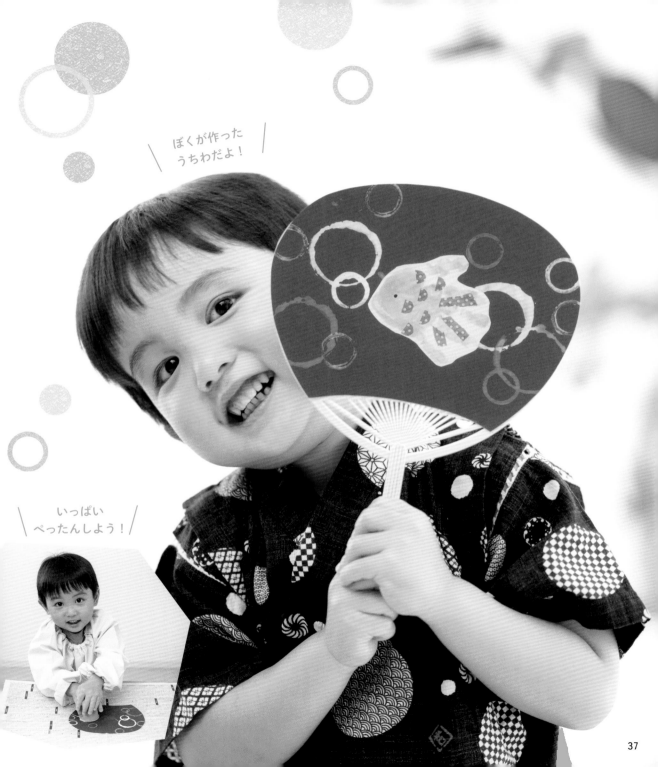

ぼくが作った
うちわだよ！

いっぱい
ぺったんしよう！

37

かにの置き飾り

手形を組み合わせて、海辺を散歩するかに
を作ってみましょう。手遊びなどでイメー
ジした後に手形をとるのもおすすめです。

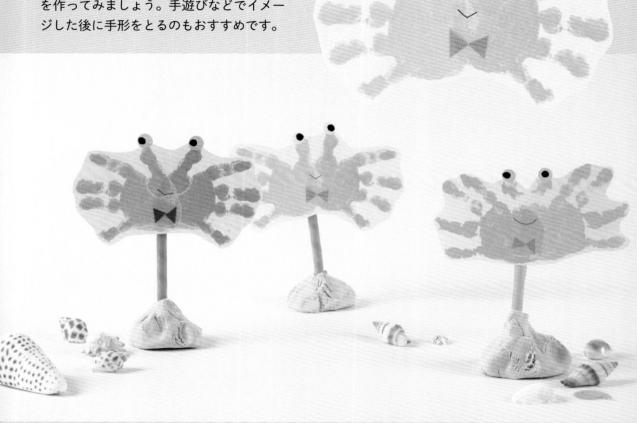

材料

画用紙、丸シール、
木粉粘土、紙ストロー、
マスキングテープ

作り方

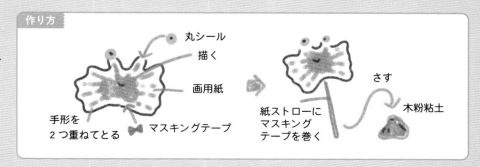

丸シール

描く

画用紙

手形を
2つ重ねてとる

マスキングテープ

紙ストローに
マスキング
テープを巻く

さす

木粉粘土

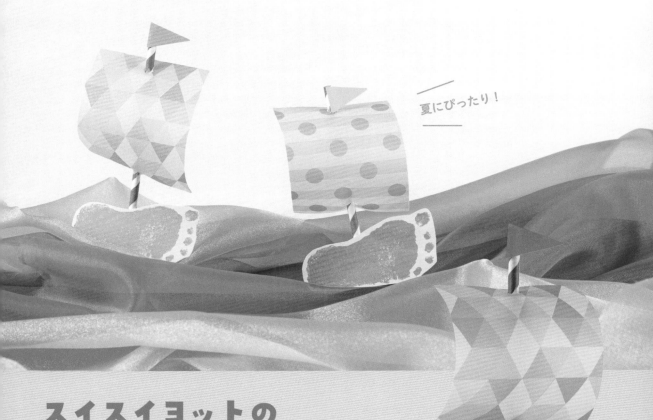

夏にぴったり！

スイスイヨットの
置き飾り

お部屋を清々しい雰囲気にしてくれるヨット。帆はト
レーシングペーパーで作ると爽やかさアップです。

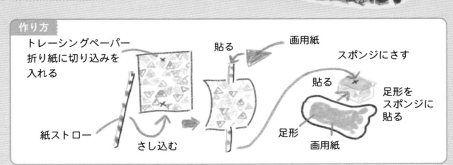

材料

紙ストロー、
トレーシングペーパー折り紙、
スポンジ、画用紙

作り方

トレーシングペーパー
折り紙に切り込みを
入れる

貼る　　　画用紙

スポンジにさす

貼る

足形を
スポンジに
貼る

紙ストロー

さし込む

足形

画用紙

手形の花火大会

手形を放射状に組み合わせれば、インパクトのある花火に！ 手のひらに3色くらい水彩絵の具をつけて手形をとると、鮮やかさが増します。

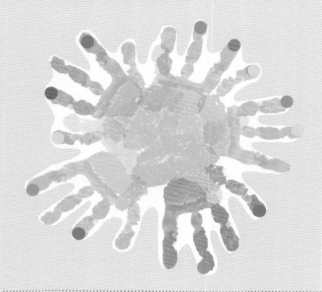

画用紙、丸シール、スチレンボード

作り方

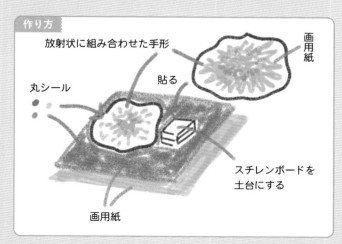

放射状に組み合わせた手形

画用紙

丸シール

貼る

スチレンボードを
土台にする

画用紙

3色くらい水彩絵の具を
つけます。

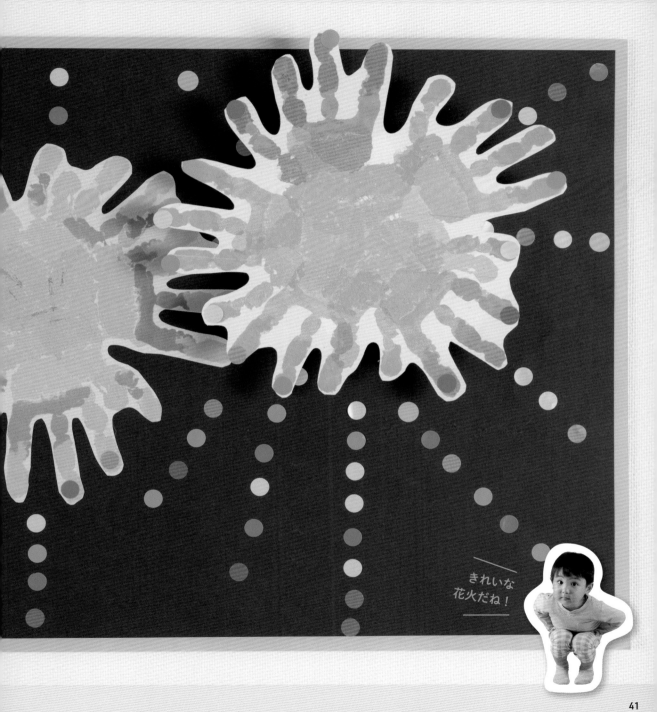

きれいな
花火だね！

41

夏やさいキーホルダー

小さな手形や足形がさらに"きゅっ"と小さくなって
とってもかわいい！　夏やさいのキーホルダーです。

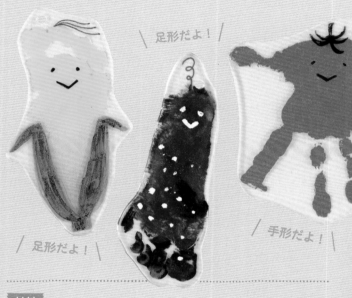

\ 足形だよ！ /

\ 足形だよ！ /

\ 手形だよ！ /

材料

プラ板、アクリル絵の具、油性ペン、ボールチェーン

※アクリル絵の具はプラ板でも塗料がはじかれず着色できますが、乾
くと固まって落ちにくくなります。手形や足形をとった後はすぐにせっ
けんできれいに洗ってください。

作り方

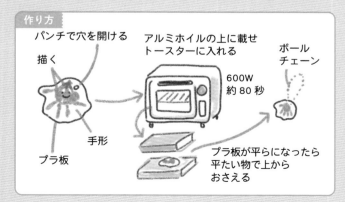

パンチで穴を開ける

描く

アルミホイルの上に載せ
トースターに入れる

ボール
チェーン

600W
約80秒

手形

プラ板

プラ板が平らになったら
平たい物で上から
おさえる

アクリル絵の具だとプ
ラ板にも着色できます。

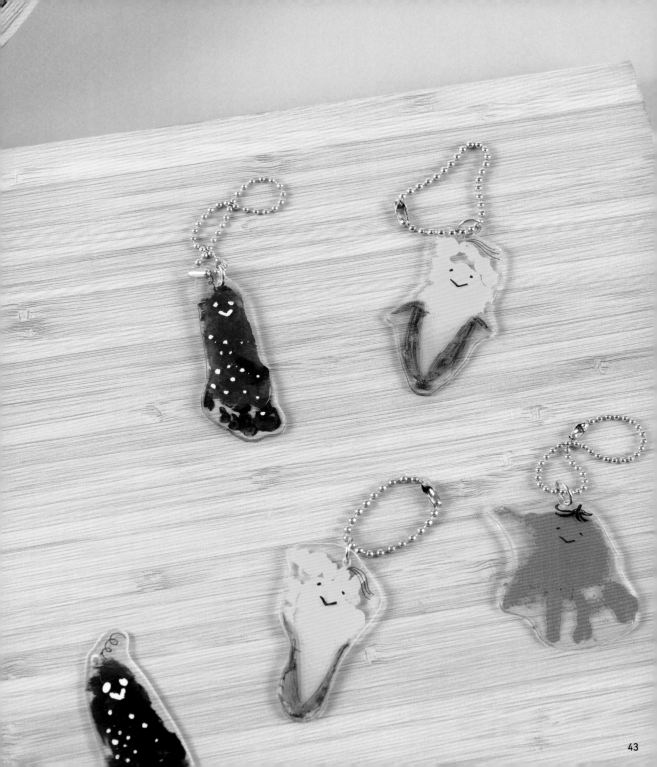

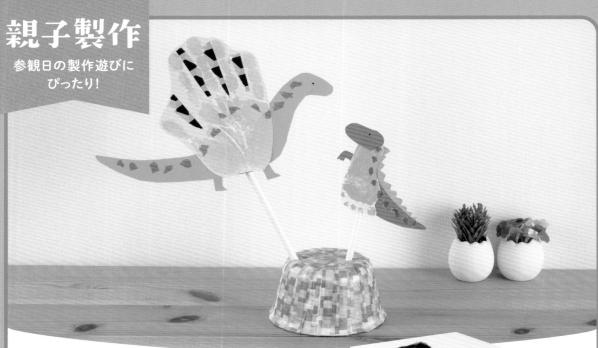

ペープサート風
恐竜人形

ペープサートのようにやりとりを楽しんだり、
飾ったりできる恐竜人形。どんな恐竜にした
いか自由にイメージを膨らませて！

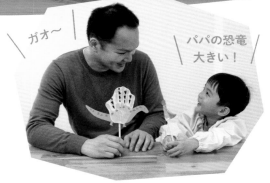

ガオ〜

パパの恐竜
大きい！

材料

画用紙、紙ストロー、
空き容器、
マスキングテープ

作り方

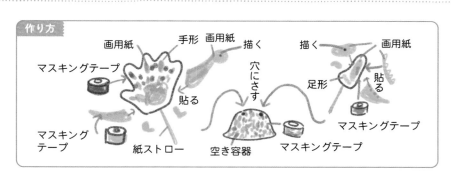

マスキングテープ　画用紙　手形　画用紙　描く　　描く　画用紙

穴にさす　　足形　貼る

貼る　　　　マスキングテープ

マスキング　　　　　　　　　　空き容器　マスキングテープ
テープ　　　紙ストロー

あき

AUTUMN

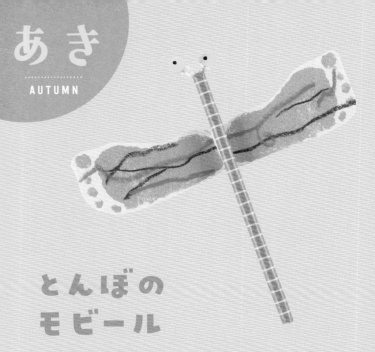

とんぼの
モビール

ゆらゆらゆったり、気持ちよさそうに部屋を飛ぶとん
ぼのモビール。とんぼの羽は色とりどりの子どもの足
形で作ってみましょう。

材料

紙ストロー、マスキングテープ、毛糸、
竹ひご、モール、丸シール、クレヨン

作り方

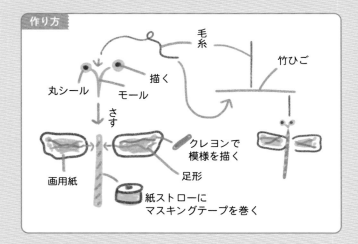

毛糸

竹ひご

描く

丸シール　　モール

さす

クレヨンで
模様を描く

足形

画用紙

紙ストローに
マスキングテープを巻く

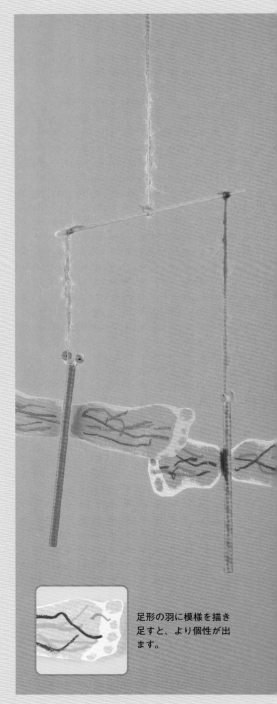

足形の羽に模様を描き
足すと、より個性が出
ます。

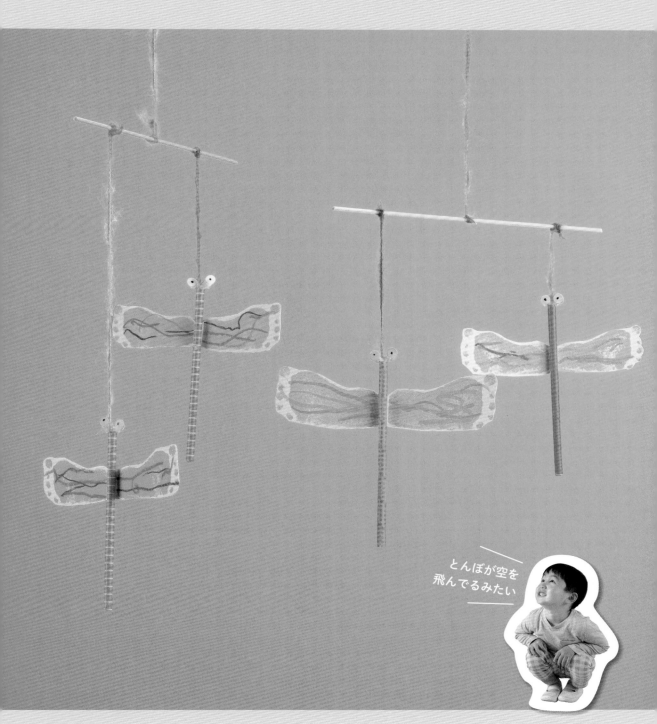

とんぼが空を
飛んでるみたい

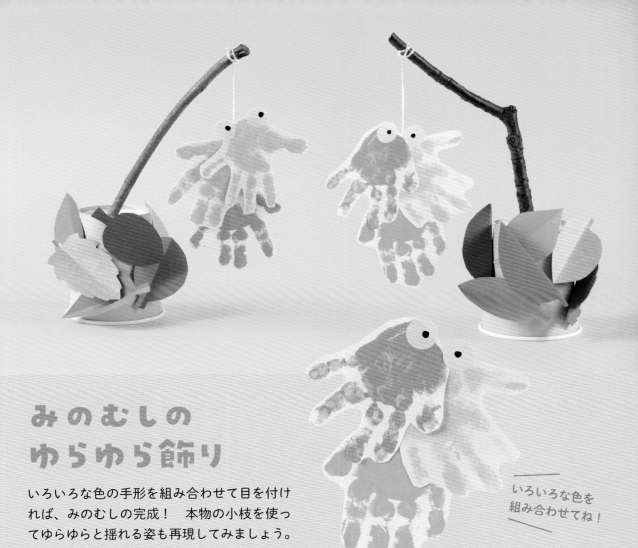

みのむしの
ゆらゆら飾り

いろいろな色の手形を組み合わせて目を付ければ、みのむしの完成！　本物の小枝を使ってゆらゆらと揺れる姿も再現してみましょう。

いろいろな色を
組み合わせてね！

材料

画用紙、紙コップ、
丸シール、糸、小枝

作り方

糸
丸シール
描く
結ぶ
さす
画用紙
手形
小枝
貼る
穴を開ける
画用紙
紙コップ

あかべこマグネット

赤べこのまるっとしたフォルムを足形で
キュートに再現。マグネットを付けていろい
ろな所にペタッと貼ってお使いください！

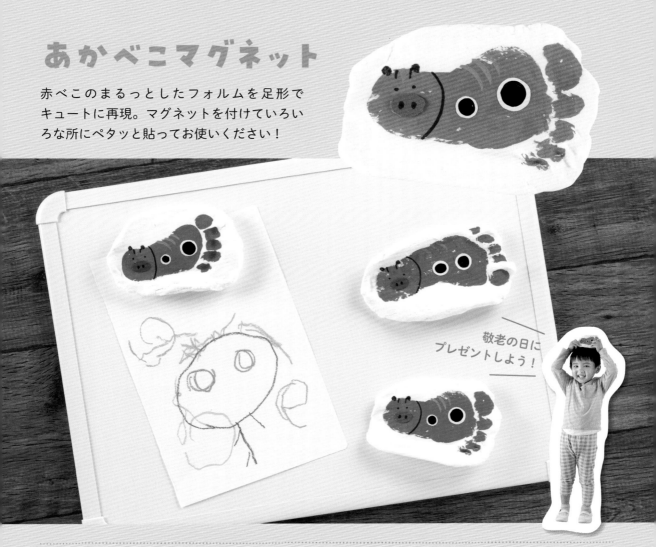

敬老の日に
プレゼントしよう！

材料

軽量紙粘土、
画用紙、
アクリル絵の具、
丸シール、マグネット

作り方

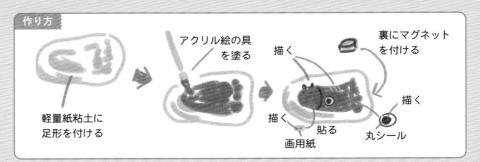

軽量紙粘土に
足形を付ける

アクリル絵の具
を塗る

描く

裏にマグネット
を付ける

描く

描く

貼る
画用紙

丸シール

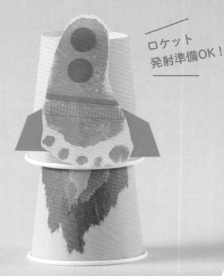

ロケット
発射準備OK！

切り込みを入れて
輪ゴムをかけます。

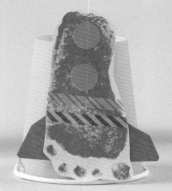

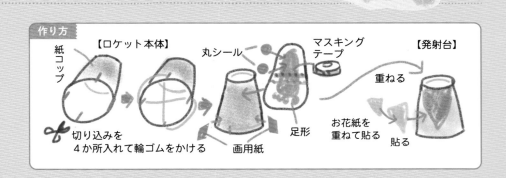

発射！ロケットおもちゃ

足形に翼を付け、ロケットおもちゃを作りましょう。勢いよく飛び出すロケットに子どもたちも大喜びです！

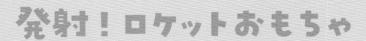

材料

紙コップ、輪ゴム、
画用紙、
マスキングテープ、
丸シール、お花紙

作り方

【ロケット本体】

紙コップ

✂ 切り込みを
4か所入れて輪ゴムをかける

画用紙

丸シール

マスキングテープ

足形

【発射台】

重ねる

お花紙を
重ねて貼る

貼る

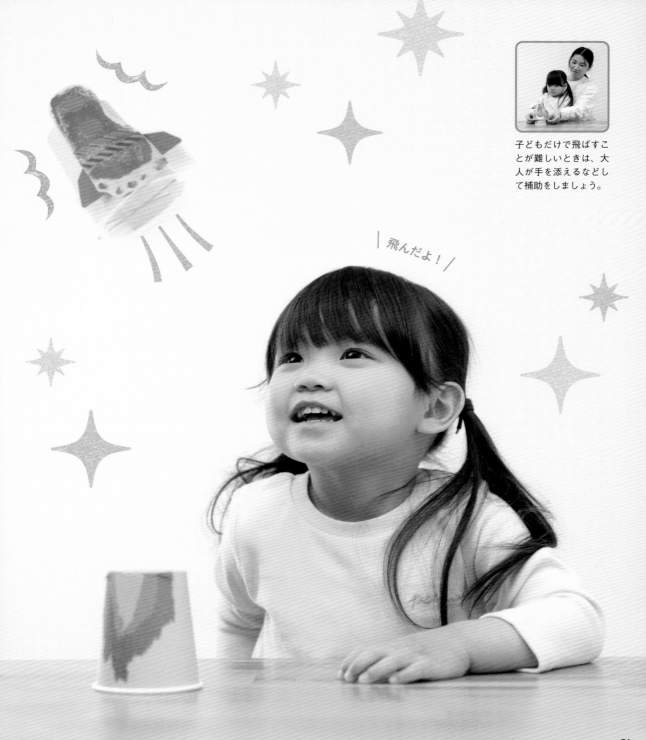

子どもだけで飛ばすことが難しいときは、大人が手を添えるなどして補助をしましょう。

| 飛んだよ！ |

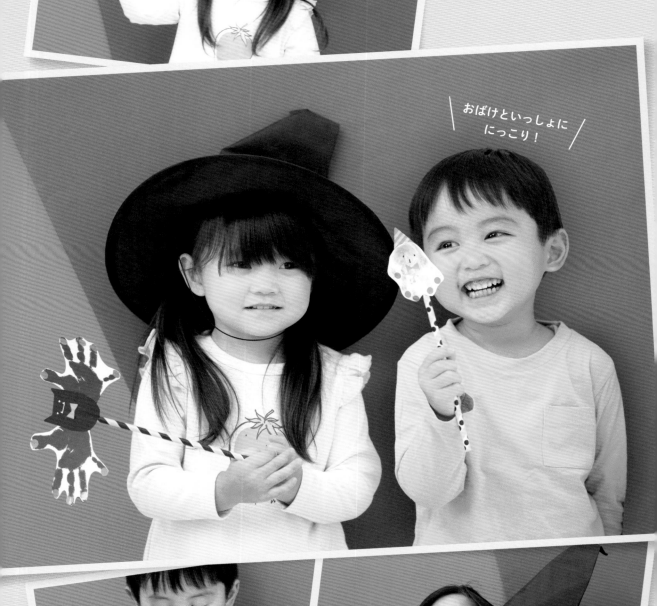

おばけといっしょに
にっこり！

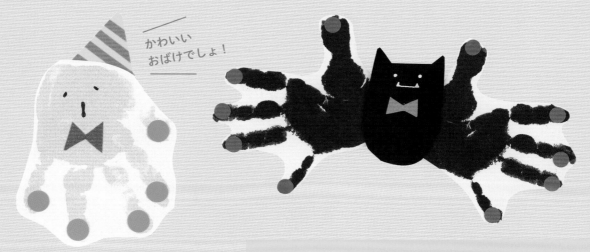

かわいい
おばけでしょ！

こうもりと おばけの フォトプロップス

ハロウィンの写真撮影を盛り上げて
くれるフォトプロップスを、手形アー
トで作ってみましょう。いろいろな
色のおばけがいても楽しいですね！

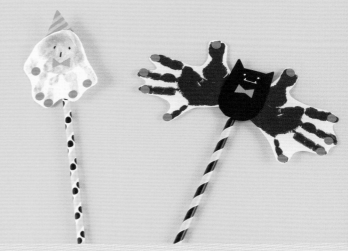

材料

紙ストロー、
マスキングテープ、
画用紙、丸シール

作り方

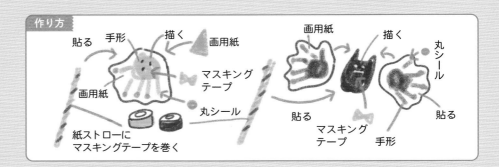

貼る　手形　描く　画用紙

マスキング
テープ

画用紙　丸シール

画用紙　描く　丸シール

貼る

紙ストローに
マスキングテープを巻く

貼る　マスキング
テープ　手形

ハロウィンガーランド

手形や足形で作ったハロウィンのキュートなモチーフ
たちをお部屋に飾ってみましょう。賑やかで華やかな
雰囲気づくりに一役買ってくれます。

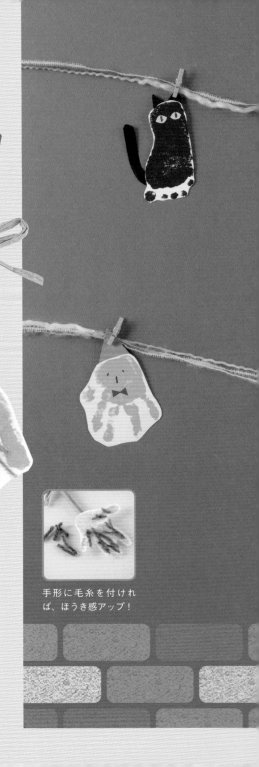

手形に毛糸を付けれ
ば、ほうき感アップ！

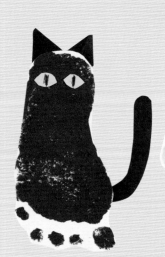

材料

画用紙、毛糸、小枝、マスキングテープ、ラフィアひも

作り方

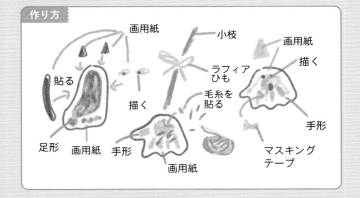

画用紙　小枝　画用紙　貼る　描く　ラフィアひも　毛糸を貼る　足形　画用紙　手形　画用紙　手形　マスキングテープ

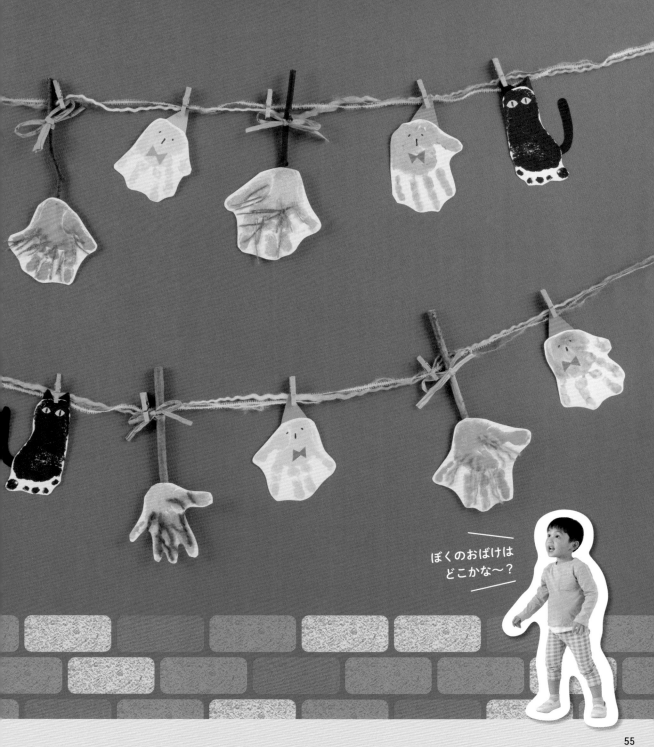

ぼくのおばけは
どこかな〜？

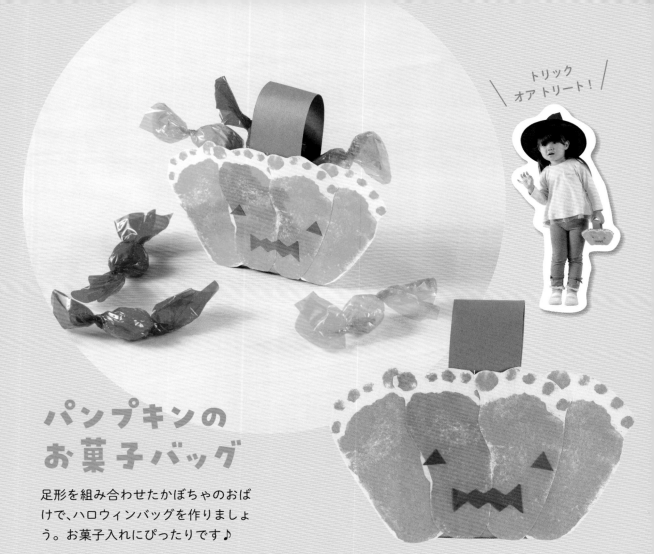

トリック
オア トリート！

パンプキンの
お菓子バッグ

足形を組み合わせたかぼちゃのおば
けで、ハロウィンバッグを作りましょ
う。お菓子入れにぴったりです♪

材料

空き箱、
ラミネートフィルム、
画用紙、
マスキングテープ

作り方

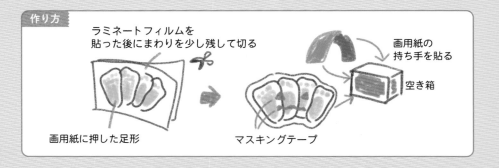

ラミネートフィルムを
貼った後にまわりを少し残して切る

画用紙に押した足形

マスキングテープ

画用紙の
持ち手を貼る

空き箱

フルーツバスケット

実りの秋に色とりどりの果物がたくさん収穫できました！　紙皿をバスケットに見立てて、飾り方も一工夫。

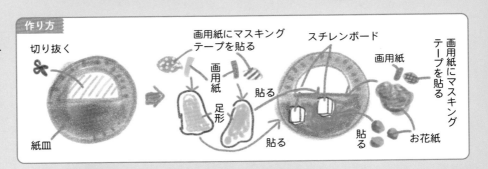

りんごも
作るよ！

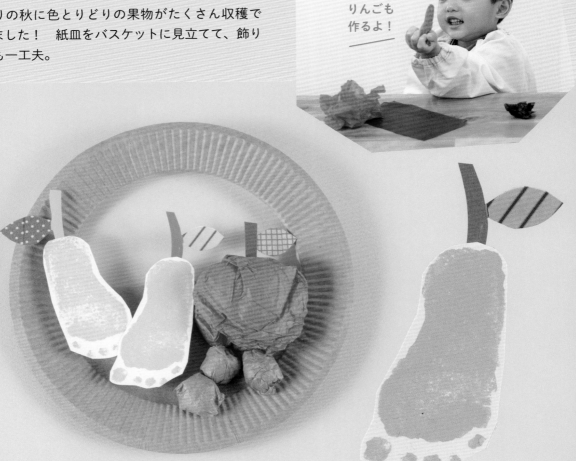

材料

紙皿、お花紙、画用紙、
マスキングテープ、
スチレンボード

作り方

切り抜く

紙皿

画用紙にマスキング
テープを貼る

画用紙

足形

貼る

スチレンボード

貼る

画用紙

貼る

お花紙

画用紙にマスキング
テープを貼る

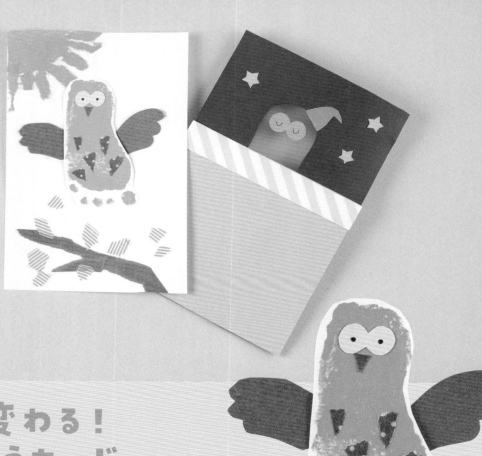

顔が変わる！
ふくろうカード

「おはよう」と「おやすみ」の表情が変わるふくろうカードで
遊んでみましょう。どっちの顔が好きかな？

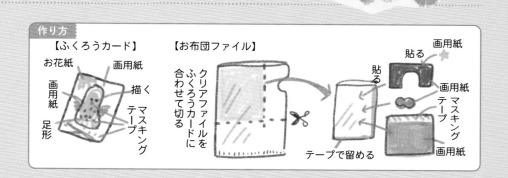

材料

画用紙、お花紙、
マスキングテープ、
クリアファイル

作り方

【ふくろうカード】
お花紙
画用紙
画用紙
足形
描く
マスキングテープ

【お布団ファイル】
クリアファイルを
ふくろうカードに
合わせて切る
テープで留める

画用紙
貼る
貼る
画用紙
マスキングテープ
画用紙

おやすみなさ〜い

ふくろうが
眠っちゃった！

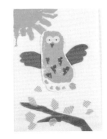

ふくろうカードを…

お布団ファイルに
入れれば…

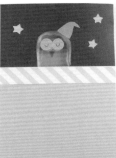

眠るふくろうに
早変わり！

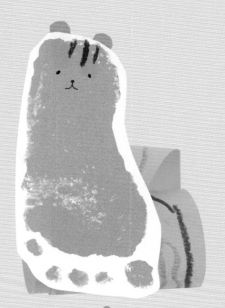

大きなしっぽのりす

くるくるのしっぽがチャーミングなりすが大集合!
しっぽの模様はのびのびと自由な線で描いて、オリジ
ナリティあふれるりすにしてください♪

材料

画用紙、クレヨン

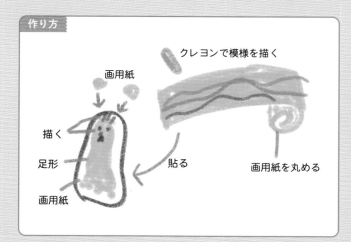

作り方

画用紙

クレヨンで模様を描く

描く

足形

画用紙

貼る

画用紙を丸める

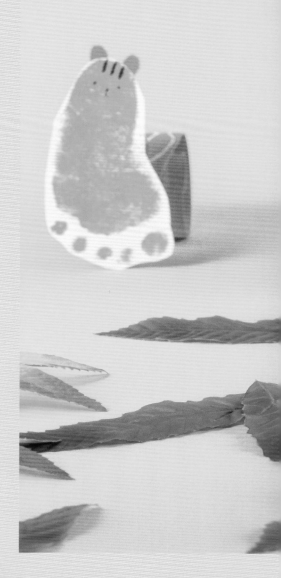

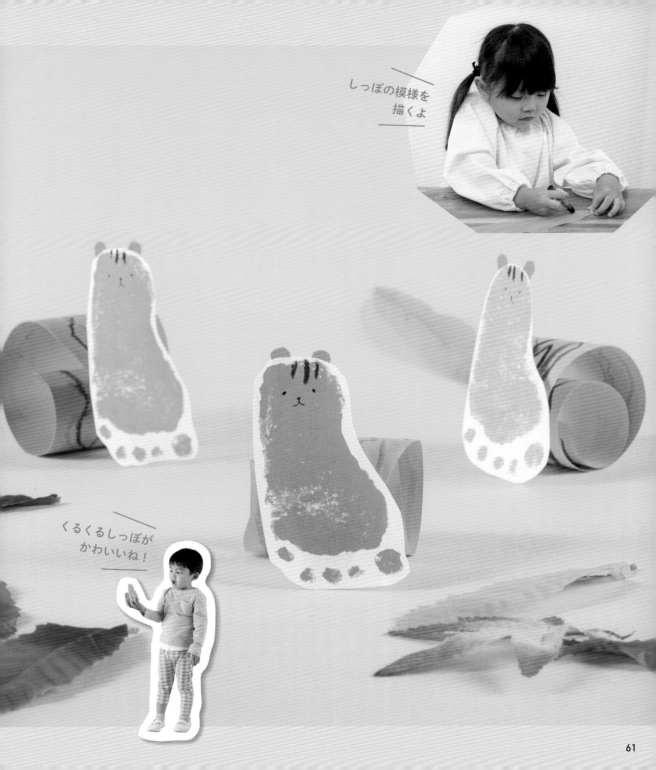

しっぽの模様を
描くよ

くるくるしっぽが
かわいいね！

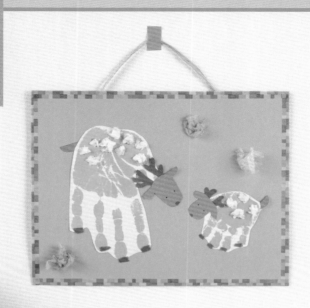

フレームも
おしゃれに♪

しかの親子の壁飾り

並んだ姿が愛らしい、しかの親子壁飾りです。ちぎった
お花紙も少し加えると作品のアクセントになりGOOD!

材料

画用紙、お花紙、
マスキングテープ、
ラフィアひも

作り方

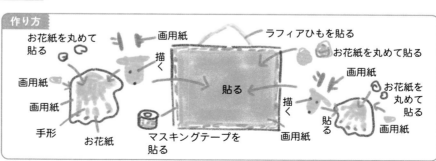

お花紙を丸めて
貼る

画用紙

ラフィアひもを貼る

お花紙を丸めて貼る

描く

画用紙

画用紙

貼る

描く

画用紙

お花紙を
丸めて
貼る

手形

お花紙

マスキングテープを
貼る

画用紙

貼る

画用紙

ふゆ

WINTER

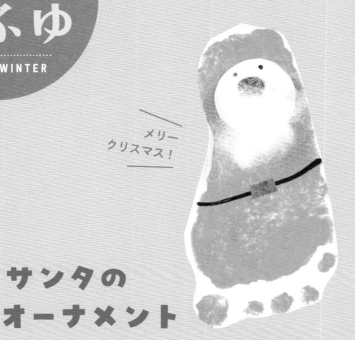

メリー
クリスマス！

ふわふわだ～

サンタの
オーナメント

おひげがキュートな足形のサンタのオーナメントでク
リスマスツリーを飾りましょう。キラキラのモールでき
らびやかさも演出！

材料
綿、モール、画用紙、折り紙

作り方

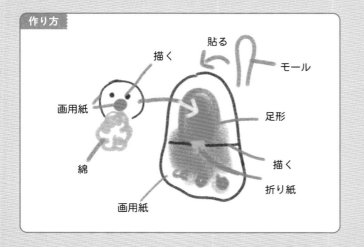

描く

貼る

モール

画用紙

足形

描く

綿

折り紙

画用紙

サンタのひげは
綿を使って。

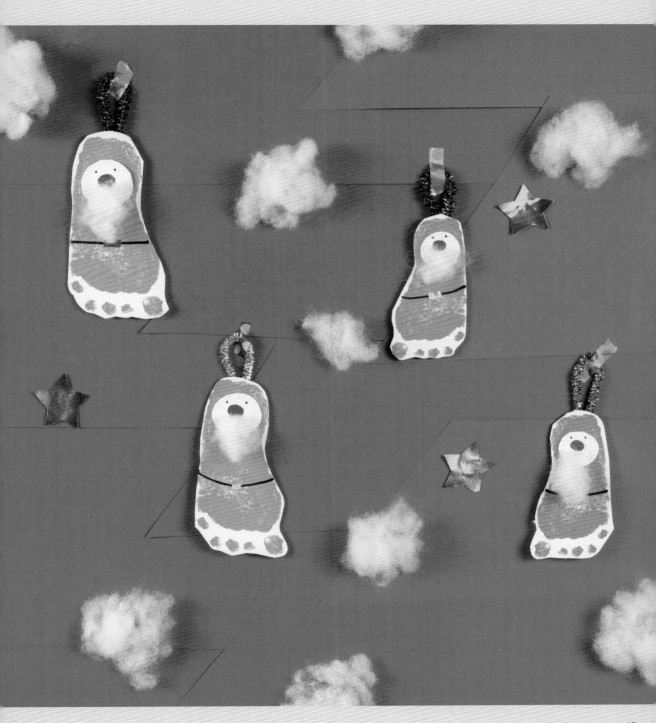

サンタの
クリスマスカード

クリスマスカードの中には、手形のひげがか
わいいサンタさんがいるよ！　好きなメッ
セージや絵を描いて大切な人に贈ろうね☆

白いおひげを
手形で！

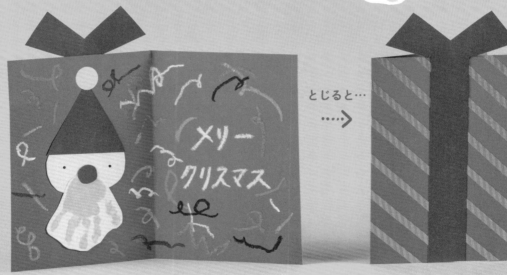

とじると…
......➔

材料

画用紙、
マスキングテープ、
丸シール、クレヨン

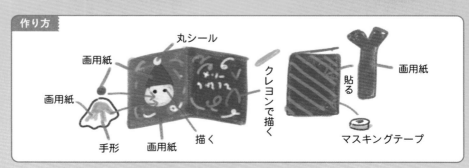

作り方

画用紙
画用紙
丸シール
画用紙
手形　画用紙
描く
クレヨンで描く
貼る
画用紙
マスキングテープ

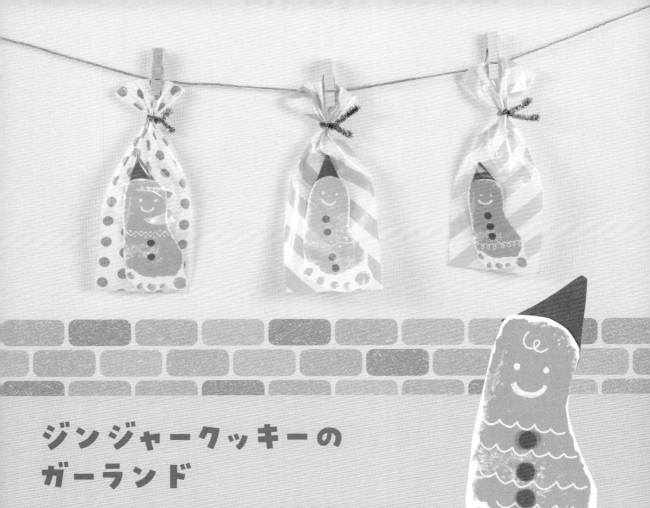

ジンジャークッキーの
ガーランド

足形のジンジャークッキーをかわいくラッピングして、お部屋に
飾ってみましょう。クリスマスツリーのオーナメントにしてもOK！

材料

OPP袋、包装紙、
画用紙、モール、
丸シール

作り方

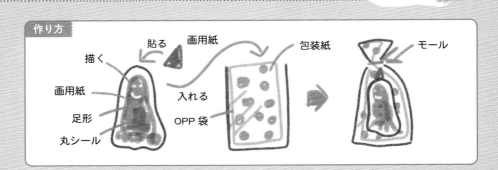

画用紙
貼る
描く
画用紙
足形
丸シール
入れる
OPP袋
包装紙
モール

だるまの色紙飾り

今年もいい年になりますように。願いを込めて縁起物のだるまさんを作り、お部屋をお正月ムード満載にしましょう。

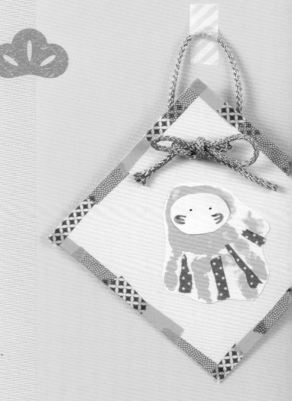

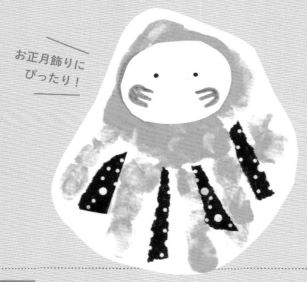

お正月飾りにぴったり！

材料

厚紙、画用紙、マスキングテープ、江戸打ちひも

作り方

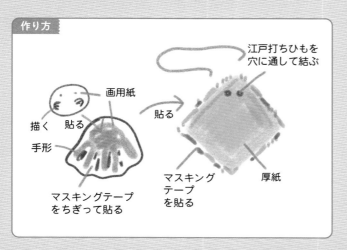

描く

手形

画用紙

貼る

マスキングテープをちぎって貼る

江戸打ちひもを穴に通して結ぶ

貼る

マスキングテープを貼る

厚紙

だるまさん♪
あっぷっぷ♪

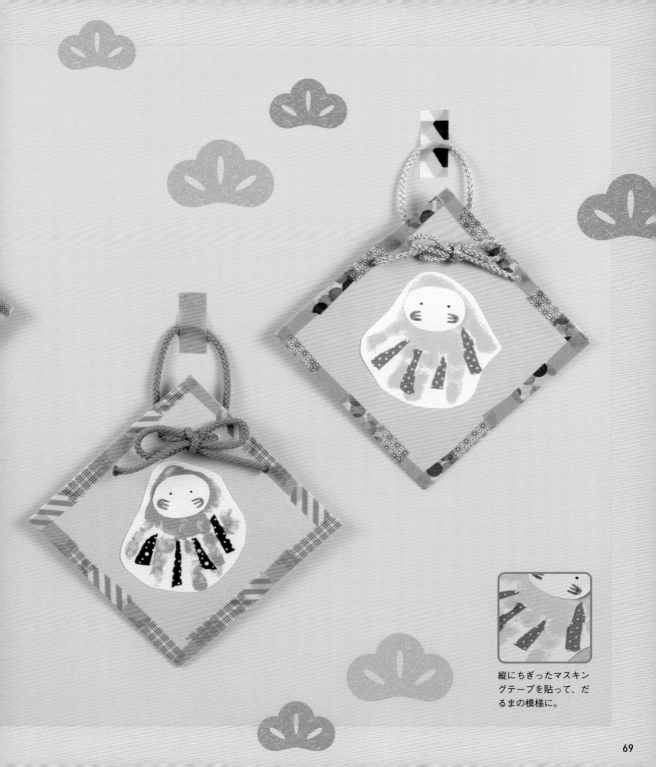

縦にちぎったマスキン
グテープを貼って、だ
るまの模様に。

雪だるま写真フレーム

帽子や蝶ネクタイがおしゃれな雪だるまを、写真フレーム
のポイントに。プレゼントにしても喜んでもらえそう！

おしゃれな
雪だるまだね

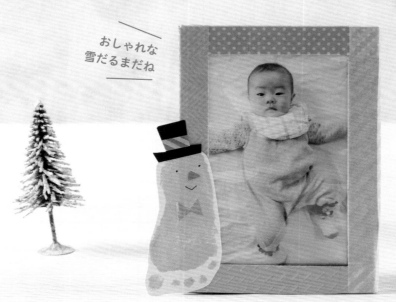

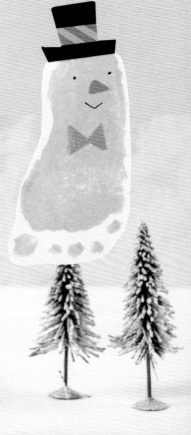

材料

段ボール板、
マスキングテープ、
画用紙、OPP袋

作り方

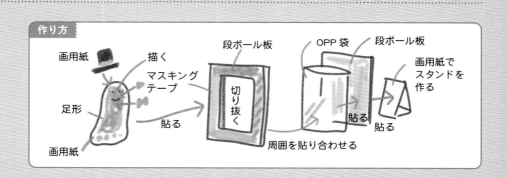

画用紙 　描く
　　　　マスキング
　　　　テープ
足形
　　　　貼る
画用紙

段ボール板
切り抜く

OPP袋　段ボール板
画用紙で
スタンドを
作る
貼る
貼る
周囲を貼り合わせる

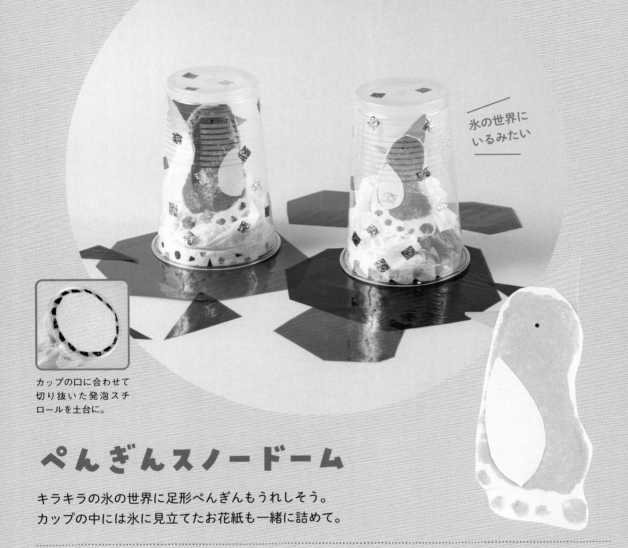

氷の世界に
いるみたい

カップの口に合わせて
切り抜いた発泡スチ
ロールを土台に。

ぺんぎんスノードーム

キラキラの氷の世界に足形ぺんぎんもうれしそう。
カップの中には氷に見立てたお花紙も一緒に詰めて。

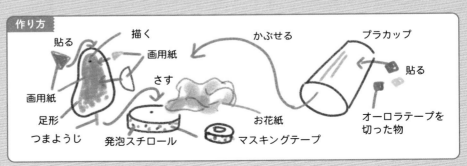

材料

プラカップ、
発泡スチロール、
つまようじ、お花紙、
マスキングテープ、
オーロラテープ、
画用紙

作り方

貼る　　描く　　　かぶせる　　プラカップ

画用紙

画用紙　　　さす　　　　　　　　貼る

足形

つまようじ　　発泡スチロール　　お花紙

マスキングテープ

オーロラテープを
切った物

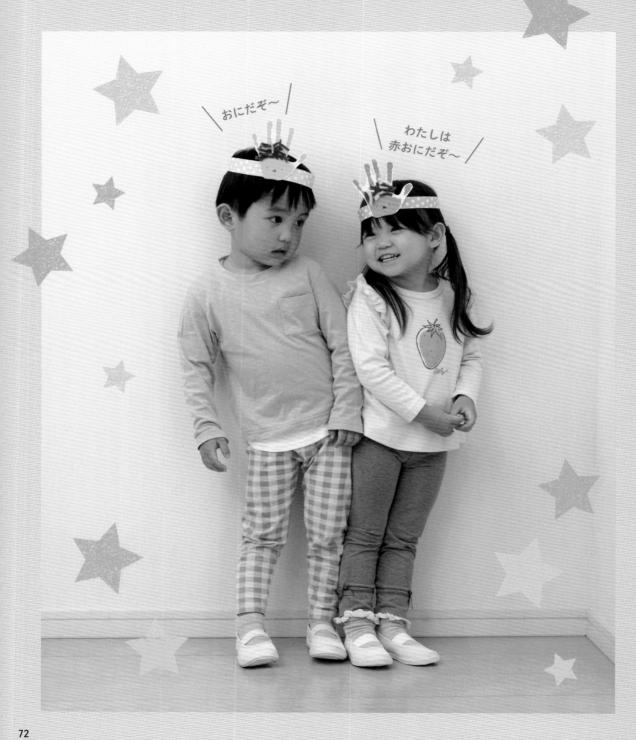

おにだぞ～

わたしは
赤おにだぞ～

おにの髪の毛は
毛糸を使って

おにのお面

節分には欠かすことができないおにのお面。かわいい
手形を使ってキュートなおにになっちゃおう!

材料

毛糸、マスキングテープ、
柄入りの厚紙、輪ゴム、
画用紙

作り方

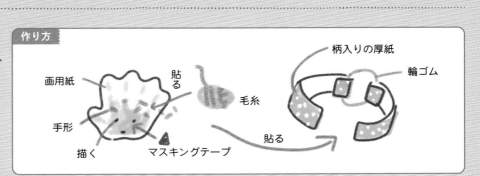

画用紙

貼る

柄入りの厚紙

輪ゴム

手形

毛糸

描く

マスキングテープ

貼る

おふくの豆入れ

「おには〜外！」豆入れは足形で作ったおふくさんを貼って
キュートに！　かわいい豆入れを持って豆まきがんばるぞ〜。

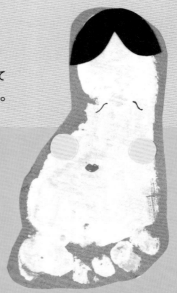

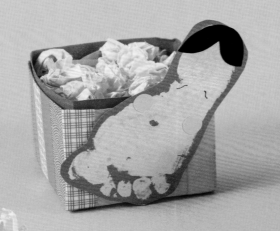

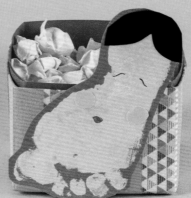

材料

紙パック、
マスキングテープ、
画用紙

作り方

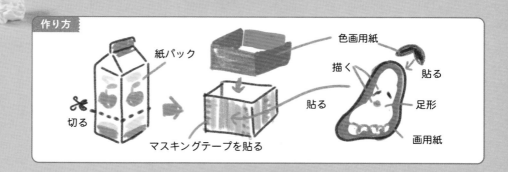

紙パック

色画用紙

切る

マスキングテープを貼る

貼る

描く

貼る

足形

画用紙

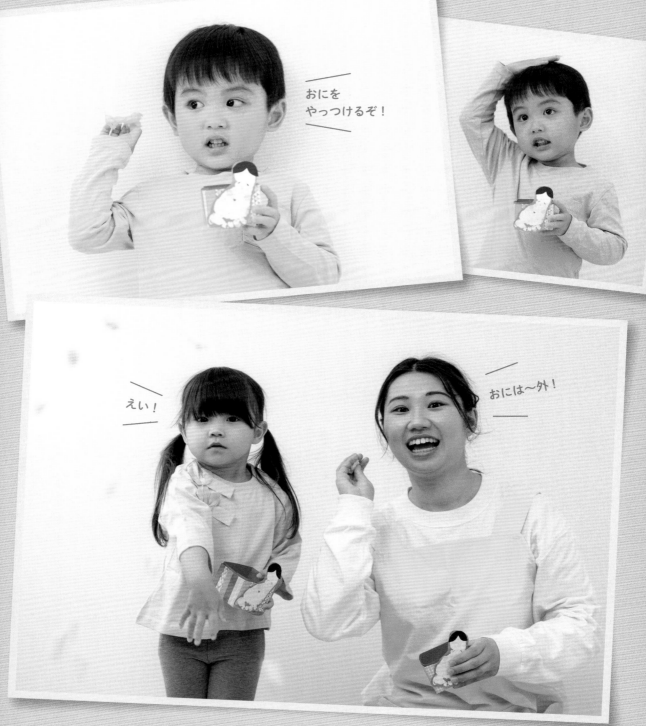

おにを
やっつけるぞ！

えい！

おには〜外！

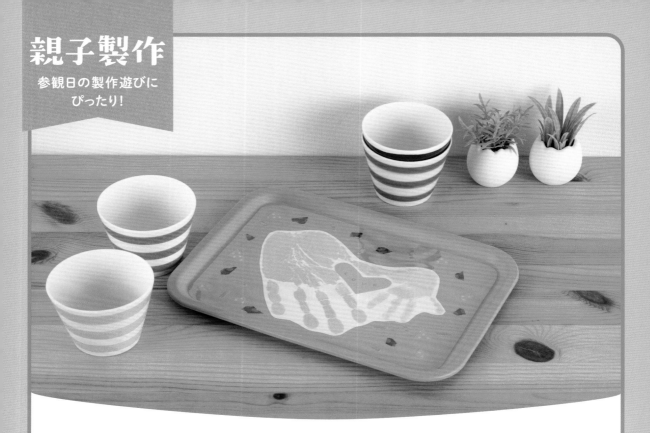

親子コラボ ハート型トレー

子どもの手形と大人の手形を合わせてできる、ハート型入りのトレーを作っ
てみましょう。ハートの形に個性が出る、オリジナリティーあふれた作品に！

材料

トレー、
マスキングテープ、
画用紙、
ラミネートフィルム

作り方

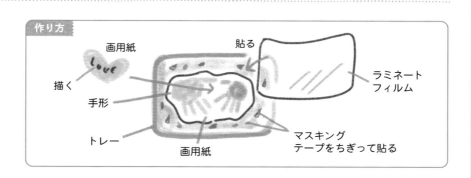

画用紙

貼る

描く

手形

トレー

画用紙

ラミネート
フィルム

マスキング
テープをちぎって貼る

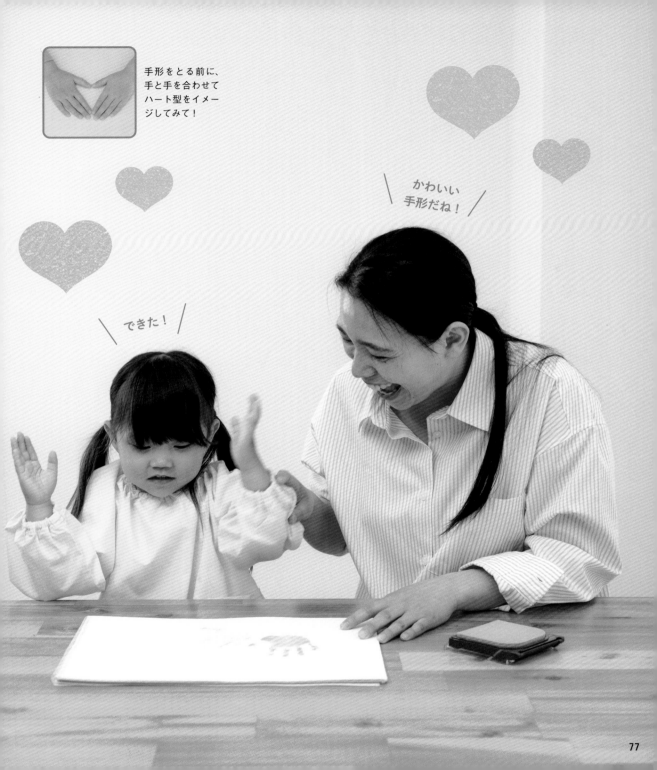

手形をとる前に、
手と手を合わせて
ハート型をイメー
ジしてみて！

かわいい
手形だね！

できた！

おまけの 型紙

使いやすい型紙を用意しました。
作品を飾る際など自由にコピーして
お使いください。

くも　　　　　はな　　　　　しずく

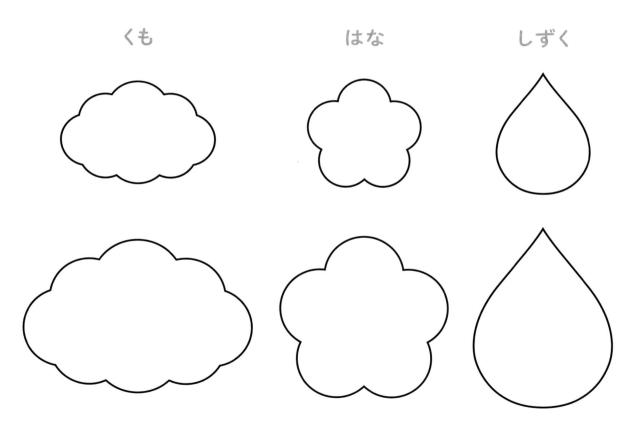

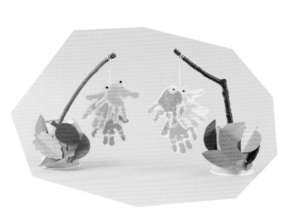

葉っぱ①　　　　　　　葉っぱ②　　　　　　　星

手形アートアイデア
やまざき さちえ

株式会社petapeta代表取締役。子どもの
手形や足形をさまざまなモチーフに見立て
た手形アートpetapeta-artを研究・考案。
手形アートの作品・デザイン提供といった
手形アート作家としての活動の他、全国区
での親子集客イベントの企画受託と開催、
大手企業との専用商品開発・販売等を行う。

製作アイデア・製作・作り方イラスト
宇田川 一美

雑貨や文房具の企画・デザイン、またゆる
文字プランナーとして手書き文字に関する
製作に携わる。保育現場の造形製作や、
親子向けの工作ワークショップの講師など
も務める。著書に『筆ペンで書く ゆる文字』
『ガラスペンでゆる文字』（以上、誠文堂新
光社）などがある。

本文・装丁デザイン/撮影	chocolate.
モデル	菅原光稀（クレヨン）
	善明彩心（クレヨン）
	菅原悠吾
	善明幸子
本文校正	有限会社 くすのき舎
編集	川波晴日
Special Thanks	しかまるみこ　木村みな　かんばらはるか
	わたなべひかる　Nao Yamane　みやもとみほ
	すずきやすよ　Kagawa Yuka　秋月美穂
	いいづかゆか　坂本志保　宇山典子
	細田春菜　大内ゆうこ　Yuu
	豊崎有里子　干場ひろみ　柳原文枝（ぽみ）
	あそうなおみ　土岐ひとみ　むとうめぐみ
	ましこゆう　梅田千明　佐藤智恵
	おおむろりえ　長谷部亜由美

保育で！　親子で！
手形アートのかわいい製作

2023年7月　初版第1刷発行

著　者	やまざき さちえ／宇田川 一美
発行人	大橋　潤
編集人	竹久美紀
発行所	株式会社チャイルド本社
	〒112-8512 東京都文京区小石川5-24-21
	電話／03-3813-2141（営業）/ 03-3813-9445（編集）
	振替／00100-4-38410
印刷・製本	図書印刷株式会社

> チャイルド本社のウェブサイト
> https://www.childbook.co.jp
> チャイルドブックや
> 保育図書の情報が盛りだくさん。
> どうぞご利用ください。

©Sachie Yamazaki,Kazumi Udagawa 2023.Printed in Japan
ISBN978-4-8054-0322-8
NDC376　21×19cm　80P

■乱丁・落丁本はお取り替えいたします。
■本書の無断転載、複写複製（コピー）は、著作権法上での例外を除き禁じられています。
■本書を代行業者等の第三者に依頼してスキャンやデジタル化することは、たとえ個人や家庭内の利用であっても、
　著作権法上、認められておりません。